节庆挥毫宝典

赵孟頫楷书
集字吉语诗词

沈 菊 编

上海书画出版社

图书在版编目(CIP)数据

赵孟頫楷书集字吉语诗词/沈菊编.——上海：上海书画
出版社,2020.4
（节庆挥毫宝典）
ISBN 978-7-5479-2279-8

Ⅰ．①赵… Ⅱ．①沈… Ⅲ．①楷书－法帖－中国－
元代 Ⅳ．①J292.25

中国版本图书馆CIP数据核字(2020)第041725号

赵孟頫楷书集字吉语诗词
节庆挥毫宝典
沈菊 编

责任编辑	张恒烟
编　　辑	冯彦芹
审　　读	曹瑞锋
封面设计	王　峥
技术编辑	包赛明

出版发行	上 海 世 纪 出 版 集 团 上海书画出版社
地址	上海市延安西路593号　200050
网址	www.ewen.co www.shshuhua.com
E-mail	shcpph@163.com
制版	上海文高文化发展有限公司
印刷	浙江海虹彩色印务有限公司
经销	各地新华书店
开本	889×1194　1/16
印张	6
版次	2020年5月第1版　2020年5月第1次印刷
书号	ISBN 978-7-5479-2279-8
定价	38.00元

若有印刷、装订质量问题，请与承印厂联系

目　录

春节

春节，是"中国民间四大传统节日"之一，即农历新年，新年的第一天，传统上的"年节"。俗称新春、新岁、新年、新禧、年禧、大年等。春节历史悠久，起源于上古时代，蕴含着深邃的文化内涵，在传承发展中承载了丰厚的历史文化。在春节期间，全国各地均有举行各种庆贺新春活动，热闹喜庆气氛洋溢；这些活动均以除旧迎新、迎禧接福、拜神祭祖、祈求丰年等为主要内容，形式丰富多彩，带有浓郁的地域特色。

百节年为首，春节是中华民族最隆重的传统佳节，它不仅集中体现了中华民族的思想信仰、理想愿望、生活娱乐和文化心理，还是祈福、饮食和娱乐活动的狂欢式展示。春节民俗经国务院批准被列入首批"国家级非物质文化遗产名录"。

一、春节祝贺语

春节祝贺语：福星高照

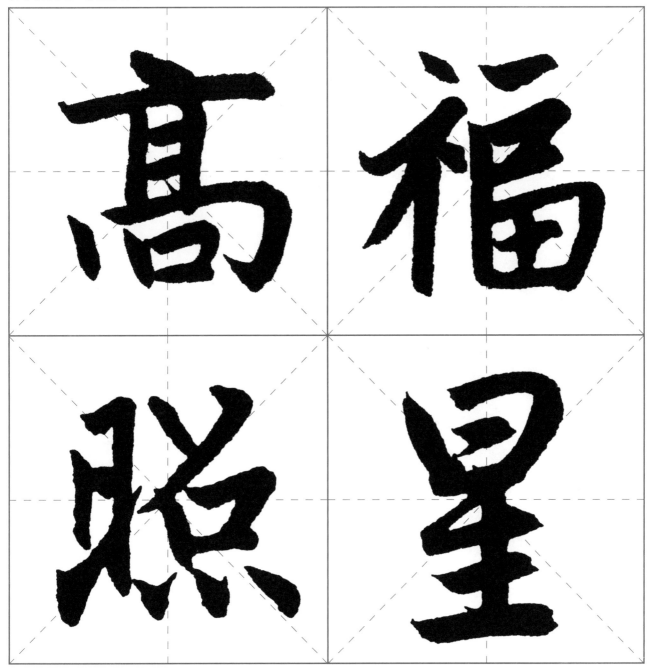

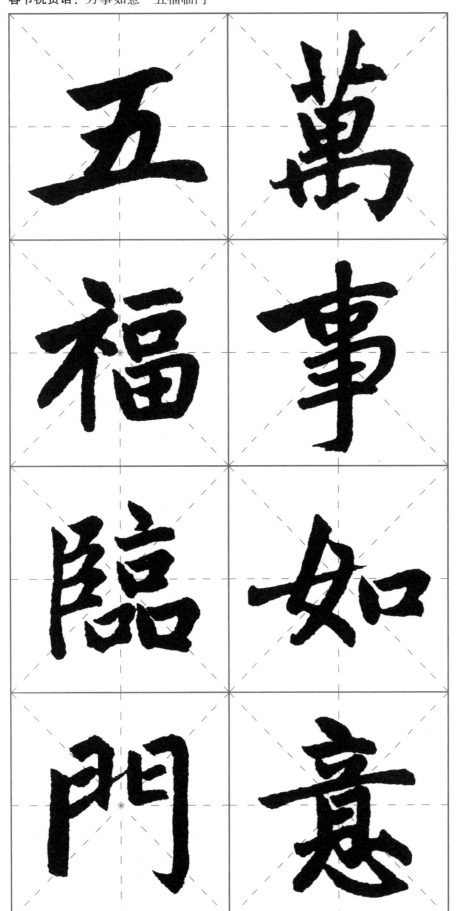

幅式参考

沈鬯书于陔逸斋

万事如意

条幅

幅式参考

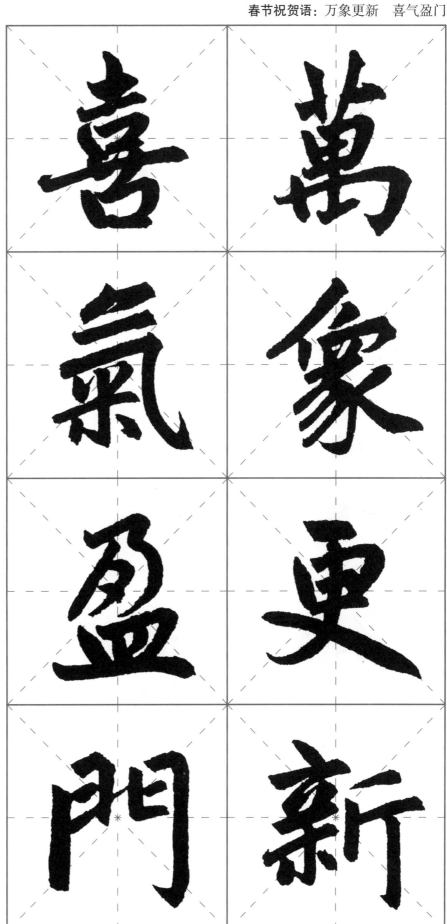

沈菁书于陳迤斋

萬象更新

条幅

二、春节经典对联

春节经典对联： 花香春正好　燕语日初长

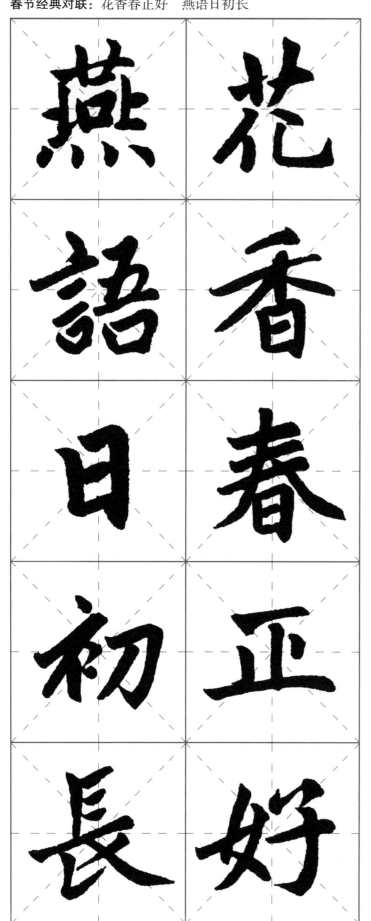

春节经典对联：花香春正好　燕语日初长

燕语日初长
花香春正好
沈菡书于陇逸斋

条幅

幅式参考

人随春意泰
年共晓光新

沈甫书于随缘斋

条幅

人随春意泰
年共晓光新

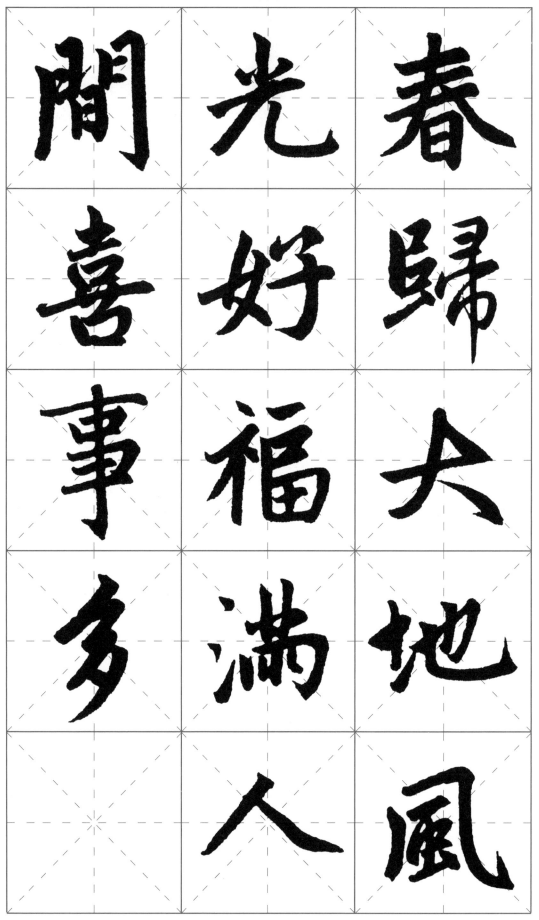

闸　光　春
喜　好　归
事　福　大
多　满　地
　　人　风

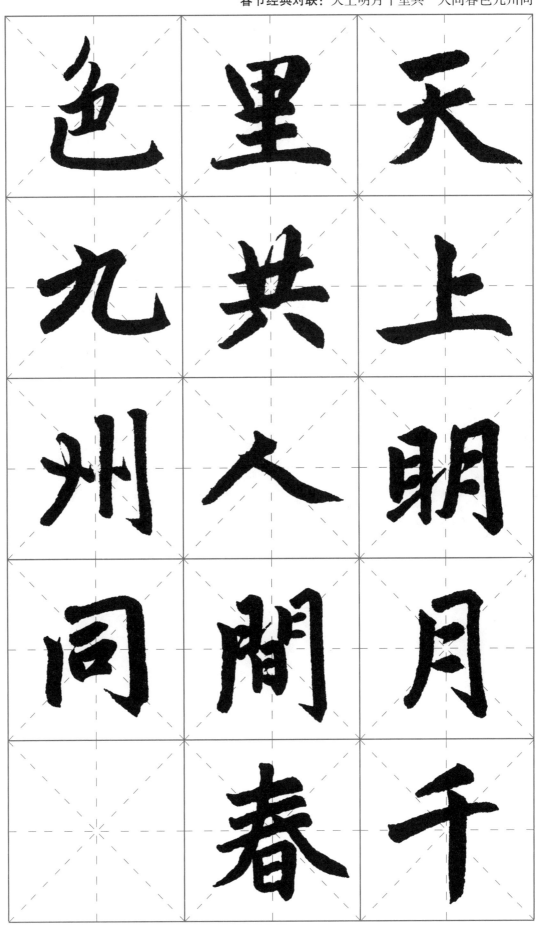

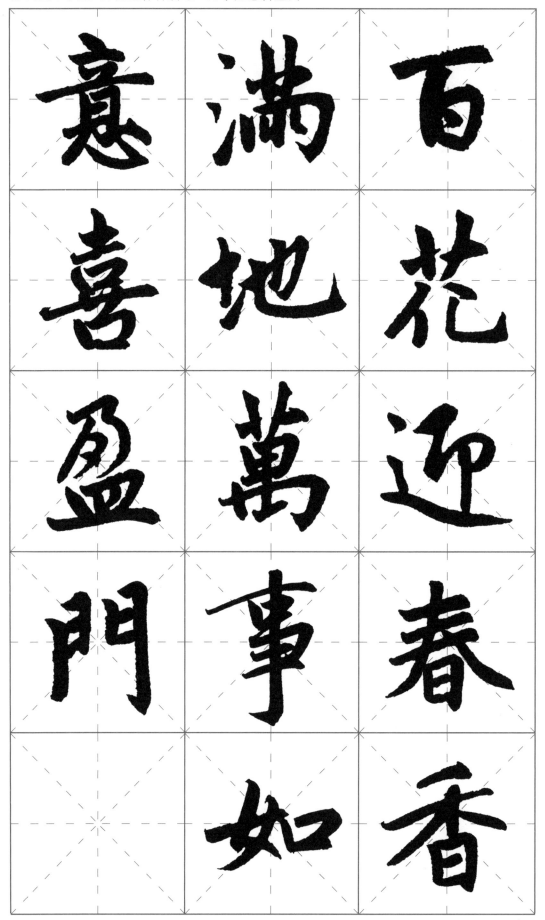

春节经典古诗词：明－于谦《除夜太原寒甚》

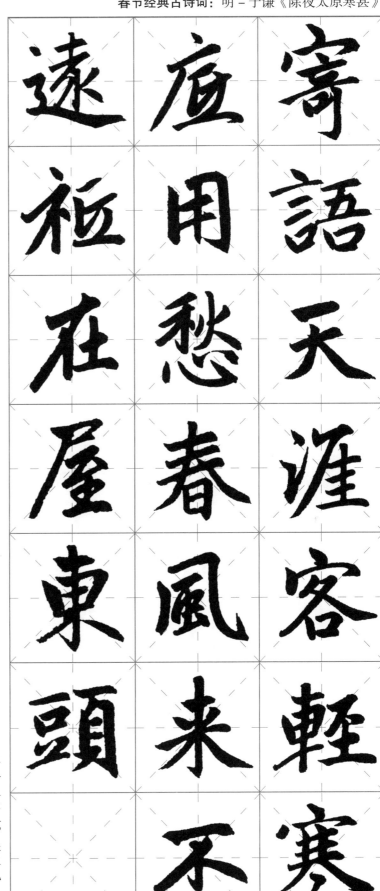

寄语天涯客，轻寒底用愁。

春风来不远，只在屋东头。

春風来不遠袛在屋東頭
寄語天涯客輕寒底用愁
沈甍書於隨邊齋

条幅

燈前小草寫桃

半盞屠蘇猶未舉

嘉瑞天教及歲除

北風吹雪四更初

北风吹雪四更初，嘉瑞天教及岁除。
半盏屠苏犹未举，灯前小草写桃符。

旅馆寒灯独不眠

客心何事转凄然

故乡今夜思千里

愁鬓明朝又一年

事	萬	愁	又
關	里	到	將
休	相	曉	憔
戚	思	雞	悴
已	一	聲	見
成	夜	絶	春
空	中	後	風

事关休戚已成空，万里相思一夜中。

愁到晓鸡声绝后，又将憔悴见春风。

弥年不得意，新岁又如何？念昔同游者，

闲	者	又	弥
為	而	如	年
自	今	何	不
在	有	念	得
將	幾	昔	意
壽	多	同	新
補	以	遊	歲

而今有几多？以闲为自在，将寿补

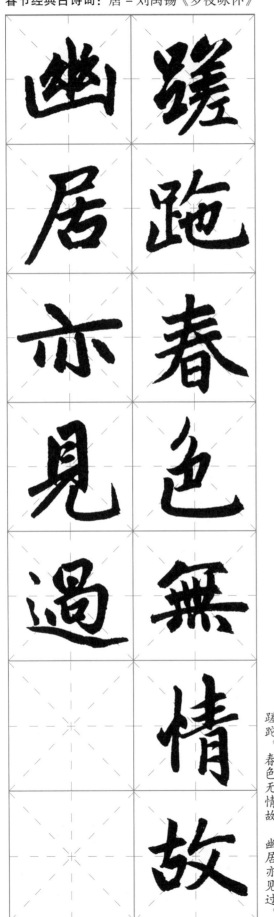

蹉跎。春色无情故，幽居亦见过。

幅式参考

弥年不得意新岁又如何念昔同游者

而今有几多以闲为自在将寿补蹉跎

春色无情故幽居亦见过

沈甫书于隐色斋

条幅

14

乾坤空落落

岁月去堂堂

末路惊风雨

穷边饱雪霜

命随年欲尽

身与世

乾坤空落落，岁月去堂堂。末路惊风雨，

穷边饱雪霜。命随年欲尽，身与世

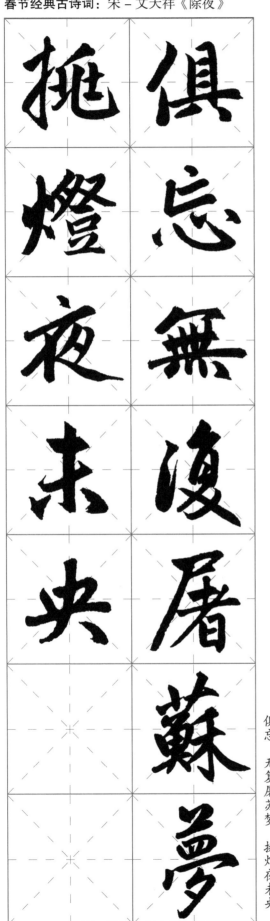

挑燈夜未央

俱忘無復屠蘇夢

俱忘。

无复屠苏梦，

挑灯夜未央。

幅式参考

乾坤空落落歲月玄堂堂末路驚風雨

窮邊飽雪霜命隨年欲盡身與世俱忘

無復屠蘇夢挑燈夜未央

沈蜀書於隱逸齋

条幅

端午节

　　端午节，是"中国民间四大传统节日"之一，为每年农历五月初五。又称端阳节、重午节、午日节、龙舟节、正阳节等等。端午节源自天象崇拜，由上古时代龙图腾祭祀演变而来。最初是我国上古先民以龙舟竞渡形式祭祀龙祖的节日，仲夏端午，是龙升天的日子，古人所谓"飞龙在天"，寓意大吉。端午节在传承发展中杂糅多种民俗为一体，习俗甚多，其中"食粽子"与"赛龙舟"是普遍习俗。端午祭龙习俗体现了古人"天人合一"的自然观，反映了源远流长、博大精深的中华文化内涵。

　　端午节，因战国时期的楚国诗人屈原在端午节抱石跳汨罗江自尽，后亦将端午节作为纪念屈原的节日；个别地方也有纪念伍子胥、曹娥及介子推等说法。2006年5月，国务院将其列入首批"国家级非物质文化遗产名录"；自2008年起，被列为国家法定节假日。2009年9月，联合国教科文组织正式批准将端午节列入"人类非物质文化遗产代表作名录"，端午节成为中国首个入选世界非遗的节日。

一、端午节祝贺语

端午节祝贺语：五月端阳

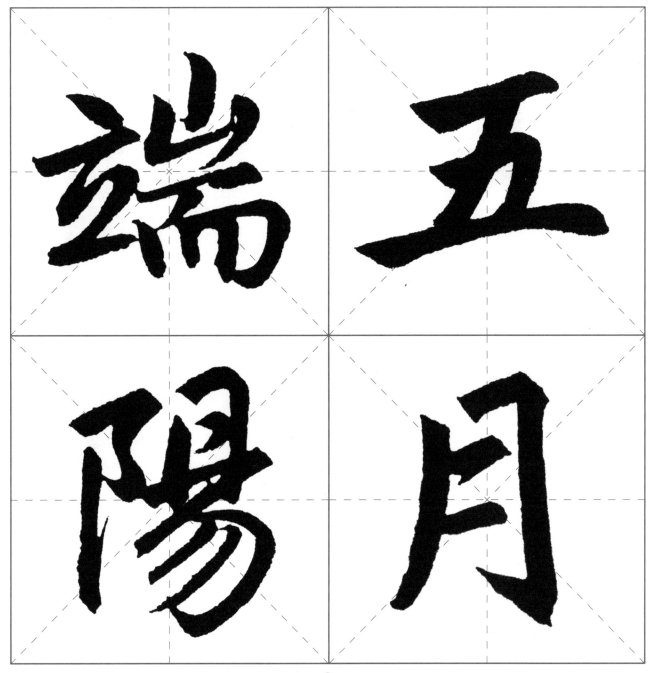

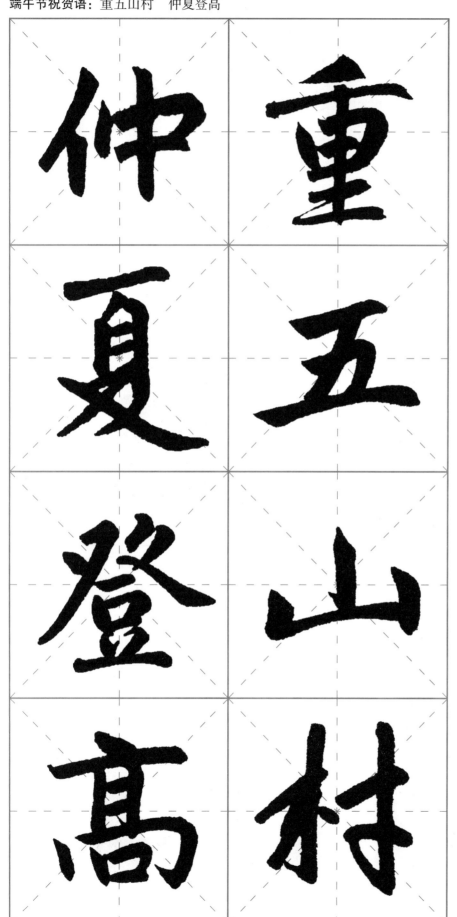

幅式参考

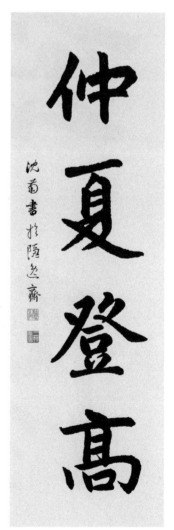

条幅

幅式参考

美酒雄黄

沈尹书於陰远齋

风

雨

端

陽

美

酒

雄

黄

条幅

二、端午节经典对联

端午节经典对联： 海国天中节　江城五月春

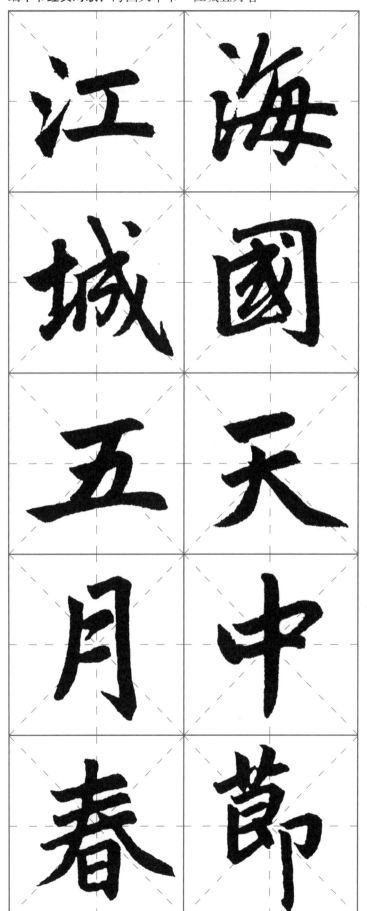

端午节经典对联：海国天中节　江城五月春

幅式参考

条幅

幅式参考

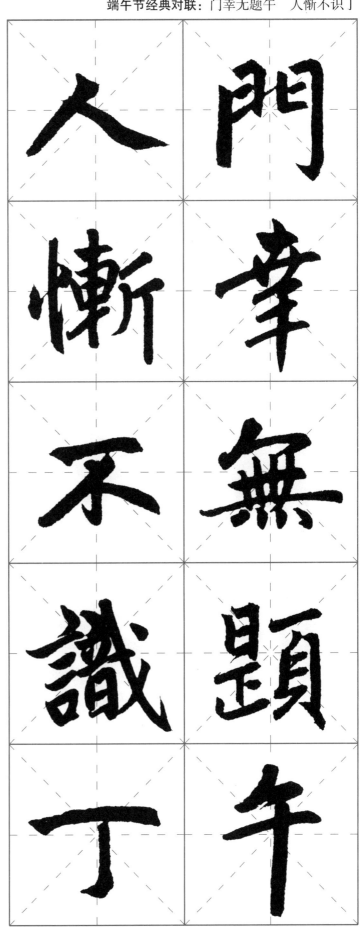

门幸无题午　人惭不识丁

条幅

端午节经典对联：保艾思君子　依蒲作圣人

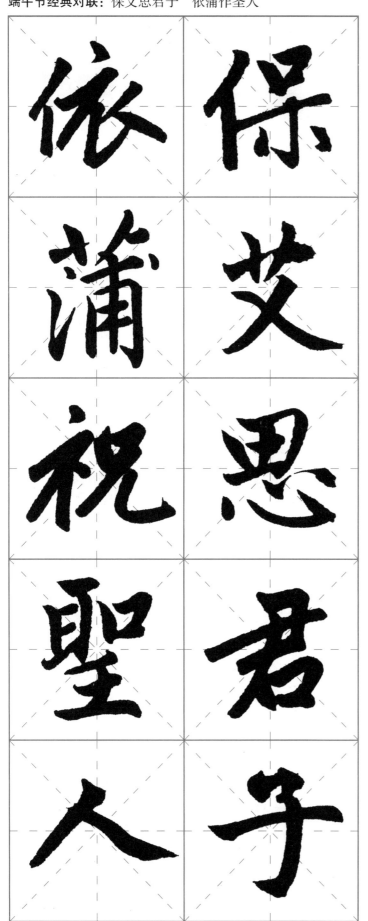

端午节经典对联：保艾思君子　依蒲作圣人

幅式参考

保艾思君子
依蒲祝聖人
沈菁书於陶然斋

条幅

22

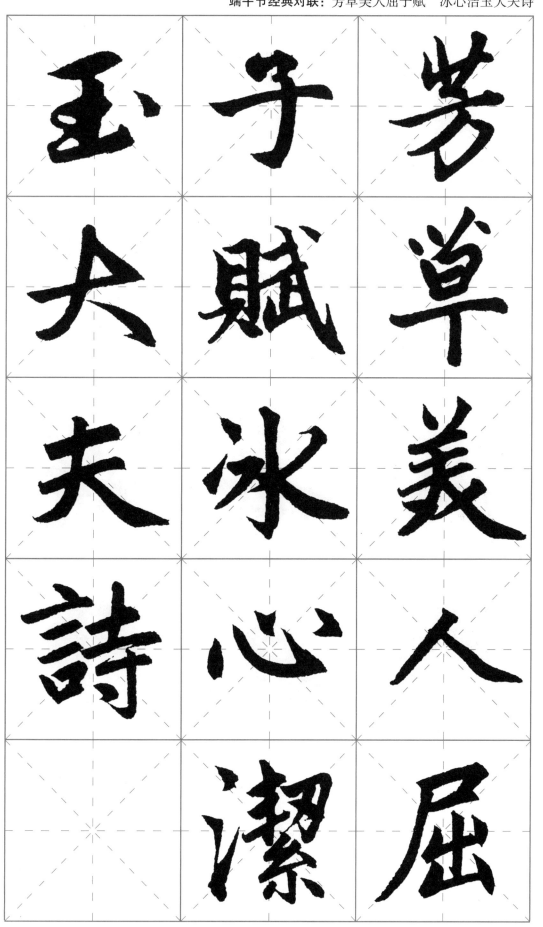

芳草美人屈

冰心洁

玉大夫詩

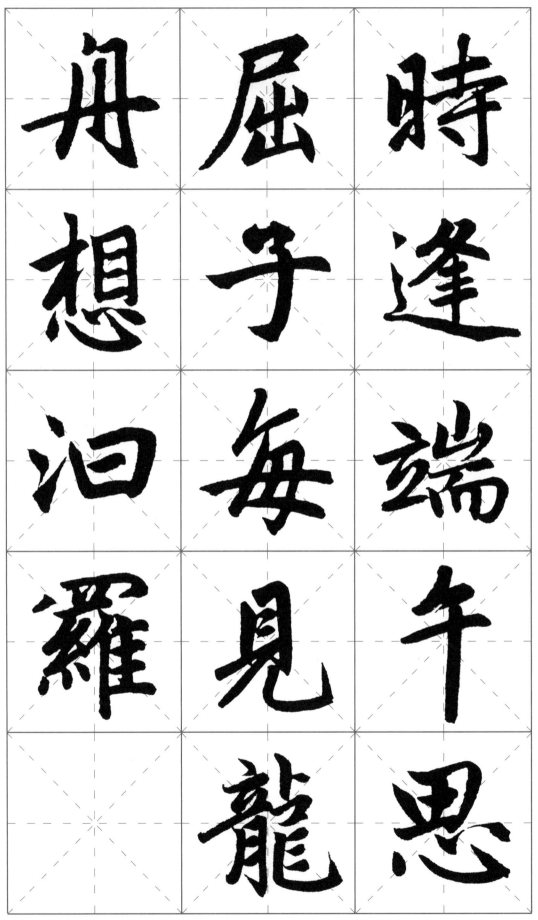

舟想汨罗

屈子每见龙

時逢端午思

端午节经典古诗词：元 – 贝琼《己酉端午》

風雨
海榴汨羅風
無酒渊明亦独
醒笑靈

风雨端阳生晦冥，
汨罗无处吊英灵。
海榴花发应相笑，
无酒渊明亦独醒。

端午节经典古诗词：元 – 贝琼《己酉端午》

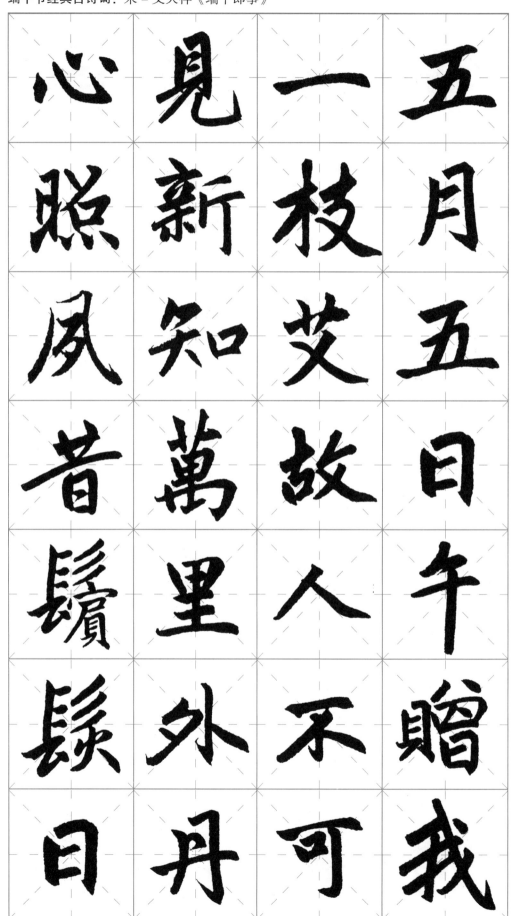

五月五日午，赠我一枝艾。故人不可见，

新知万里外。丹心照夙昔，鬓发日

幅式参考

五月五日午赠我一枝艾故人不可见
新知万里外丹心照夙昔鬓丝日已改
我欲从灵均三湘隔辽海

沈葊书于隐逸斋

条幅

已改我欲从灵均

三湘隔辽海

已改。我欲从灵均，三湘隔辽海。

天題豪濕當暑著

軟香羅疊雪輕自

被恩榮細葛含風

宮衣亦有名端午

宫衣亦有名，端午被恩荣。细葛含风软，
香罗叠雪轻。自天题处湿，当暑著

幅式参考

宫衣亦有名端午被恩荣细葛含风软

香罗叠雪轻自天题处濕当暑著来清

意内称长短终身荷圣情

沈蒿书於隙逸斋

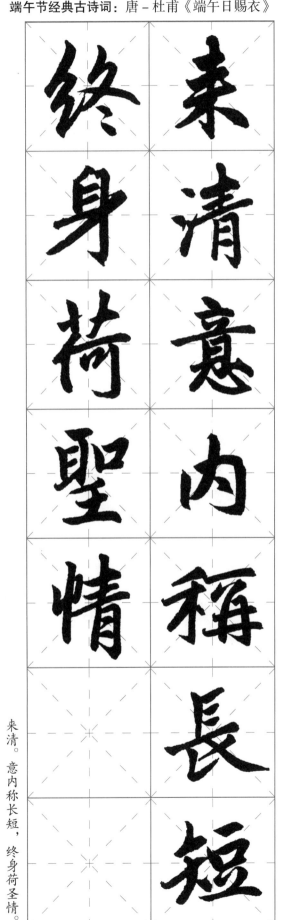

来清。意内称长短，终身荷圣情。

条幅

碧	誰	陽	長
艾	家	細	空
香	兒	纏	惆
蒲	共	五	悵
處	女	色	誰
處	慶	臂	復
忙	端	絲	吊

碧艾香蒲处处忙。谁家儿共女，庆端阳。细缠五色臂丝长。空惆怅，谁复吊

沅湘。往事莫论量。千年忠义气，日星光。离骚读罢总堪伤。无人解，树转午

伤 先 千 沅

無 離 年 湘

人 騷 忠 往

解 讀 義 事

尌 罷 氣 莫

轉 總 日 論

午 堪 星 量

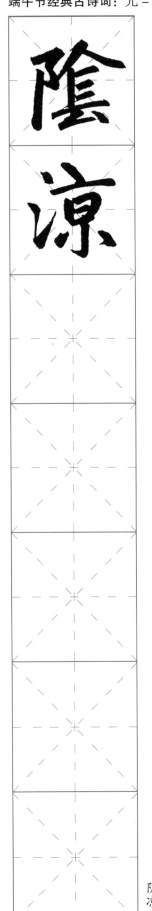

阴
凉。

幅式参考

碧艾香蒲處處忙誰家兒共女
慶端陽細纏五色臂絲長空惆
悵誰復弔沅湘往事莫論量千
年忠義氣日星光離騷讀罷總
堪傷無人解對轉午陰涼

沈畲書於隨怨齋

中堂

儿童节

　　儿童节（又称"国际儿童节"，"International Children's Day"）定于每年的 6 月 1 日。为了悼念 1942 年 6 月 10 日的利迪策惨案和全世界所有在战争中死难的儿童，反对虐杀和毒害儿童，以及保障儿童权利。

　　1949 年 11 月，国际民主妇女联合会在莫斯科举行理事会议，中国和其他国家的代表愤怒地揭露了帝国主义分子和各国反动派残杀、毒害儿童的罪行。会议决定以每年的 6 月 1 日作为国际儿童节。它是为了保障世界各国儿童的生存权、保健权和受教育权、抚养权，为了改善儿童的生活，为了反对虐杀儿童和毒害儿童而设立的节日。目前世界上许多国家都将 6 月 1 日定为儿童的节日。

一、儿童节祝贺语

儿童节祝贺语：兴高采烈

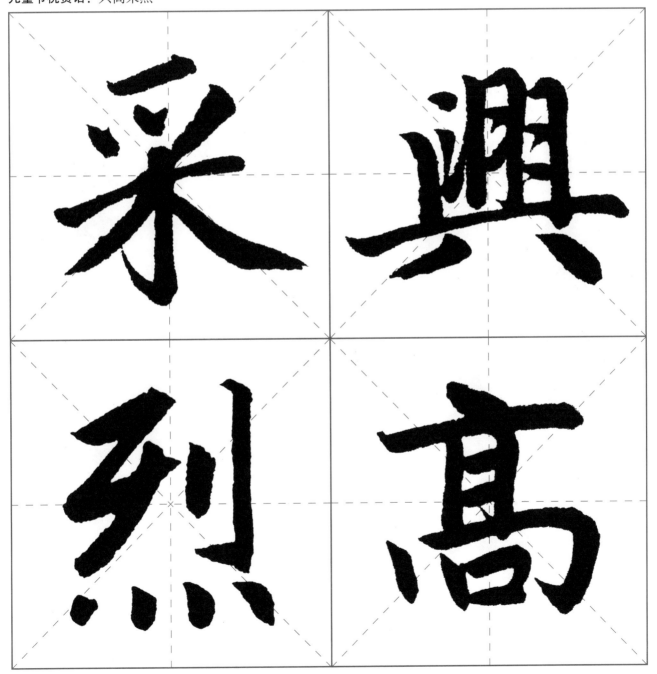

儿童节祝贺语：欢天喜地　喜笑颜开

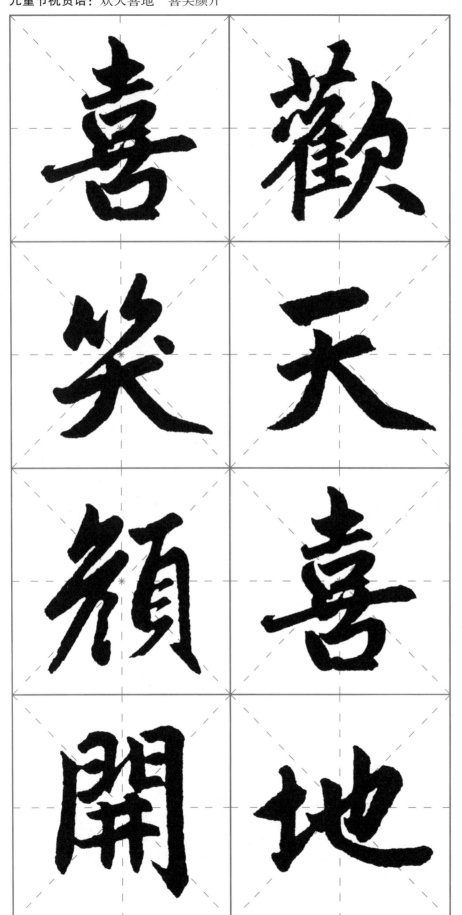

幅式参考

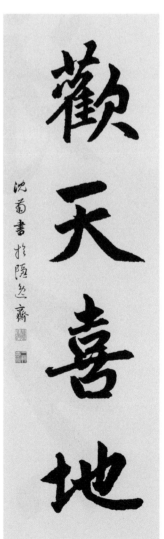

欢天喜地

沈蓓书于陵之斋

条幅

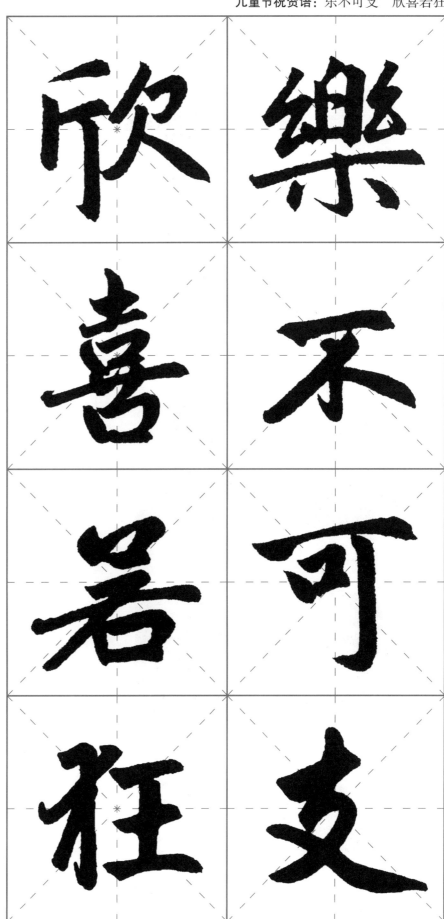

幅式参考

条幅

二、儿童节经典对联

儿童节经典对联：年少宏图远　人小志气高

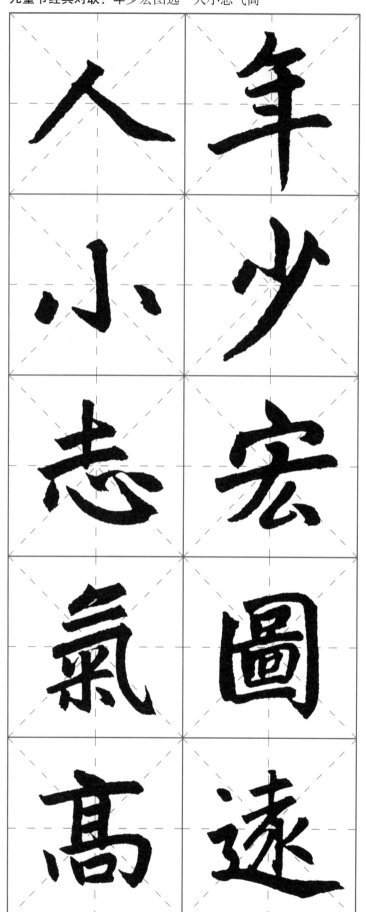

儿童节经典对联：年少宏图远　人小志气高

幅式参考

年少宏图远
人小志气高

沈甫书於隐逸斋

条幅

来　　祖
来　　国
小　　新
主　　花
人　　朵

幅式参考

祖国新花朵
未来小主人

沈蔺书于隐逸斋

条幅

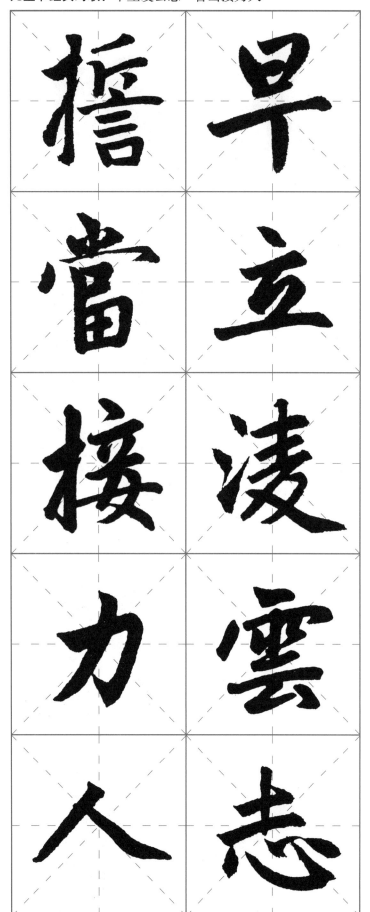

早立凌云志　誓当接力人

幅式参考

早立凌雲志
誓當接力人

沈甫書於隨邑齋

条幅

花	年	园
朵	秀	内
朵	校	桃
香	中	李
	红	年

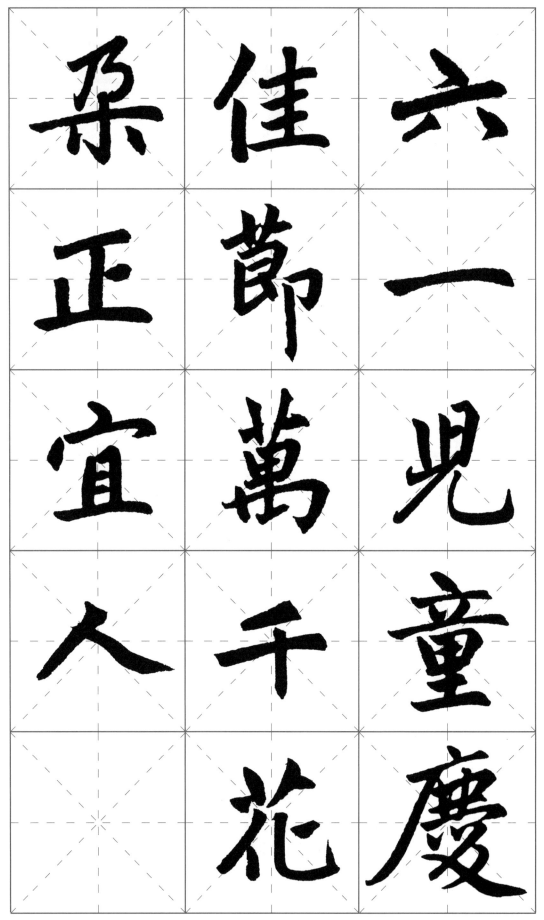

桑　小　一
向　看　代
陽　滿　英
開　園　雄
　　花　從

三、儿童节经典古诗词

儿童节经典古诗词：清－袁枚《所见》

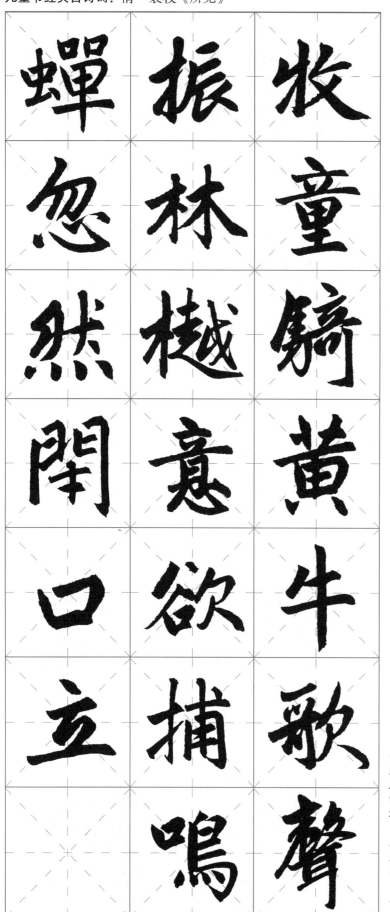

蝉 振 牧
忽 林 童
然 樾 骑
闭 意 黄
口 欲 牛
立 捕 歌
　 鸣 声

牧童骑黄牛，歌声振林樾，
意欲捕鸣蝉，忽然闭口立。

牧童骑黄牛歌声振林樾
意欲捕鸣蝉忽然闭口立
沈菡书于隐逸斋

条幅

42

幅式参考

小時不識月呼作白玉盤
又疑瑤臺鏡飛在青雲端
沈蓄書於隱逸齋

條幅

鏡飛在青雲端

白玉盤又疑瑤臺

小時不識月呼作

小时不识月，呼作白玉盘。
又疑瑶台镜，飞在青云端。

泉	尌	小	早
眼	陰	荷	有
無	照	才	蜻
聲	水	露	蜓
惜	愛	尖	立
細	晴	尖	上
流	柔	角	頭

泉眼无声惜细流，树阴照水爱晴柔。
小荷才露尖尖角，早有蜻蜓立上头。

草	笛	归	不
铺	弄	来	脱
横	晚	饱	蓑
野	风	饭	衣
六	三	黄	卧
七	四	昏	月
里	声	后	明

草铺横野六七里，笛弄晚风三四声。
归来饱饭黄昏后，不脱蓑衣卧月明。

笑	兒	鄉	少
問	童	音	小
客	相	無	離
從	見	改	家
何	不	鬢	老
處	相	毛	大
来	識	衰	回

少小离家老大回，乡音无改鬓毛衰。
儿童相见不相识，笑问客从何处来。

籬	尌	兒	飛
落	頭	童	入
疏	花	急	菜
疏	落	走	花
一	未	追	無
徑	成	黃	處
深	陰	蝶	尋

儿童急走追黄蝶，飞入菜花无处寻。

篱落疏疏一径深，树头花落未成阴。

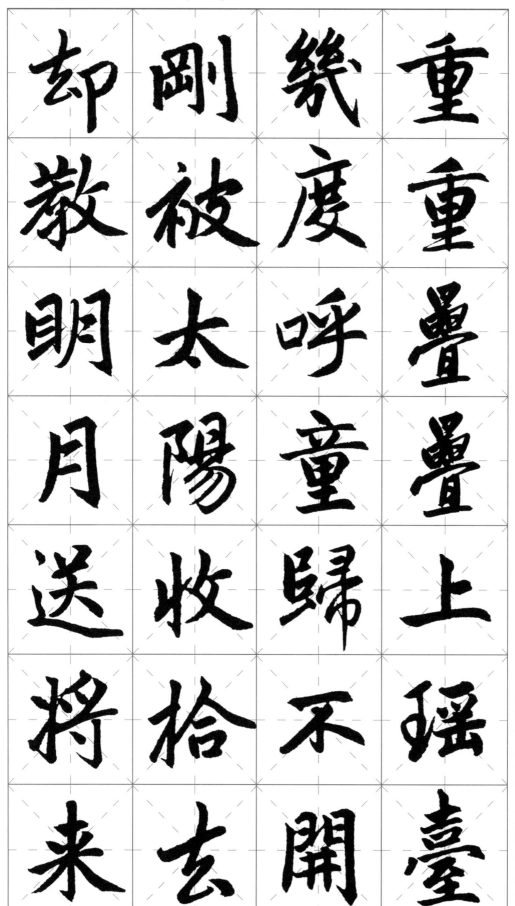

重重叠叠上瑶臺

刚被太阳收拾去

几度呼童归不开

却教明月送将来

重重叠叠上瑶台，几度呼童归不开。
刚被太阳收拾去，却教明月送将来。

中秋节

中秋节，是"中国民间四大传统节日"之一，又称月夕、秋节、仲秋节、八月节、八月会、追月节、玩月节、拜月节、女儿节或团圆节，时间是在农历八月十五；因其恰值三秋之半，所以称为"中秋"，也有些地方将中秋节定在八月十六。

中秋节始于唐朝初年，盛行于宋朝，至明清时，已成为与春节齐名的中国传统节日。受中华文化的影响，中秋节也是海外华人华侨的传统节日。自2008年起中秋节被列为国家法定节假日。

中秋节自古便有祭月、赏月、拜月、吃月饼、赏桂花、饮桂花酒等习俗，流传至今，经久不息。中秋节以月之圆兆人之团圆，为寄托思念故乡，思念亲人之情，祈盼丰收、幸福，成为丰富多彩、弥足珍贵的文化遗产。

2006年5月20日，国务院将之列入首批"国家级非物质文化遗产名录"。

一、中秋节祝贺语

中秋节祝贺语：花好月圆

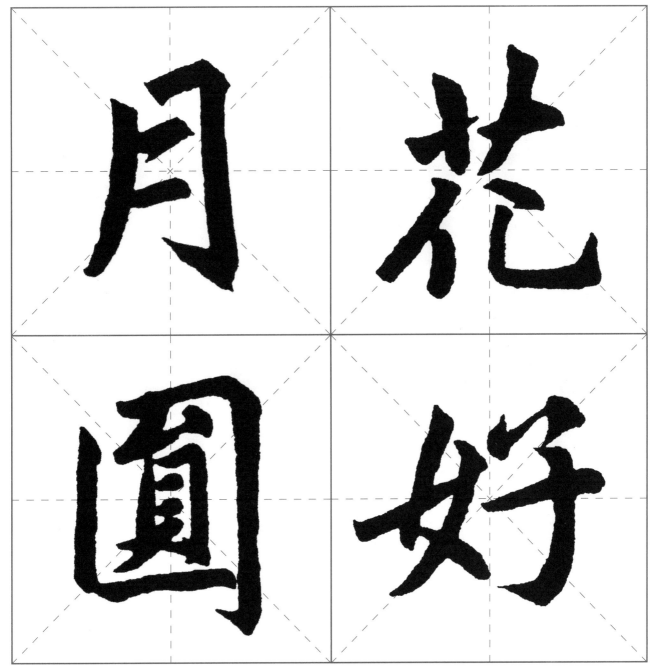

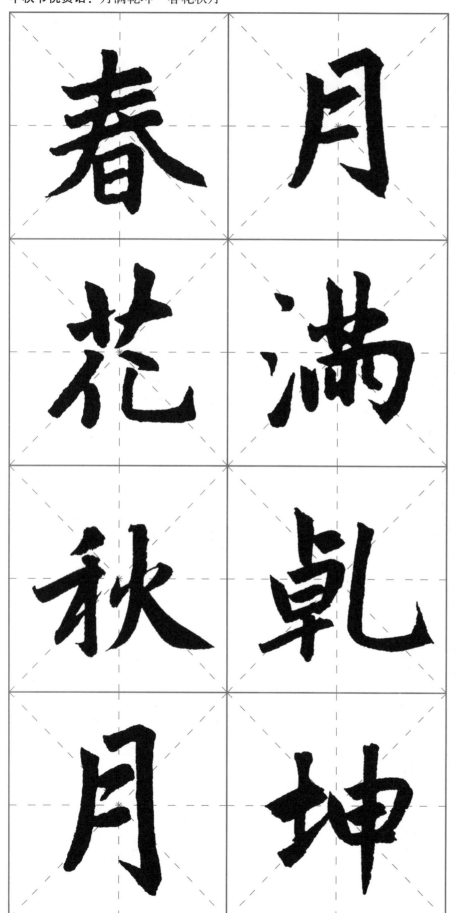

幅式参考

春花秋月

沈蜀书於陋逸斋

条幅

幅式参考

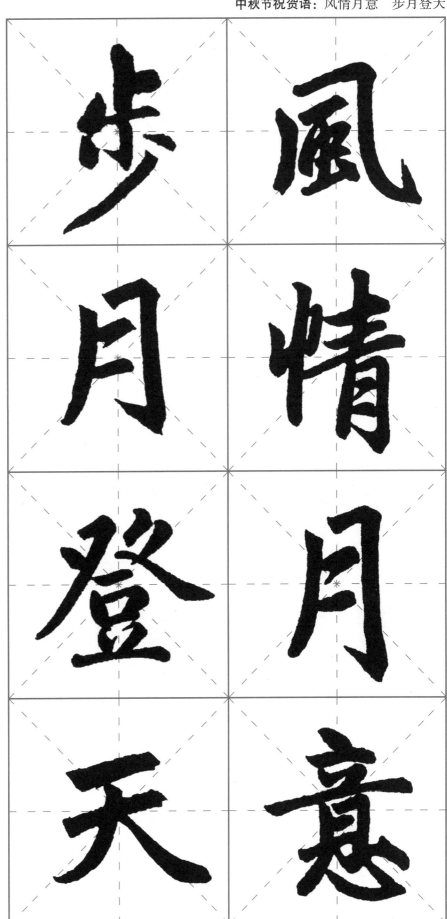

中秋节经典对联：尘中人自老　天际月常明

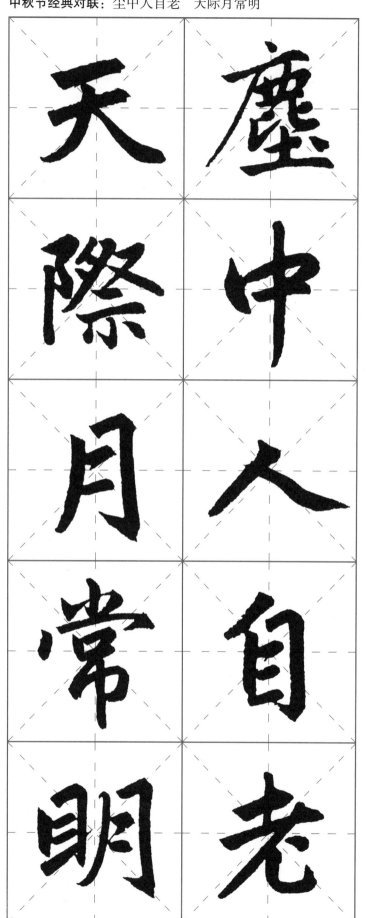

幅式参考

中秋节经典对联：尘中人自老　天际月常明

条幅

幅式参考

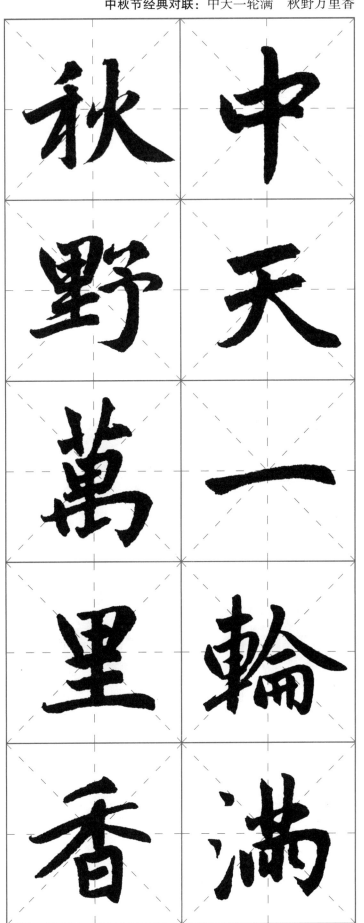

中天一輪滿
秋野萬里香

沈甫書於隱玄齋

条幅

中秋节经典对联：露从今夜白　月是故乡明

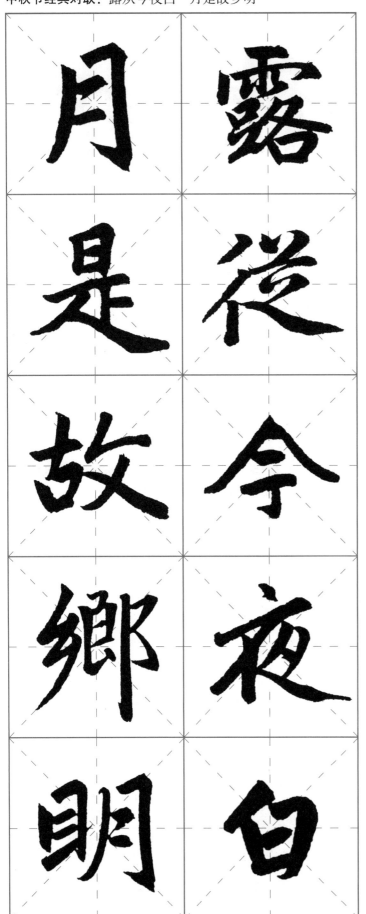

幅式参考

条幅

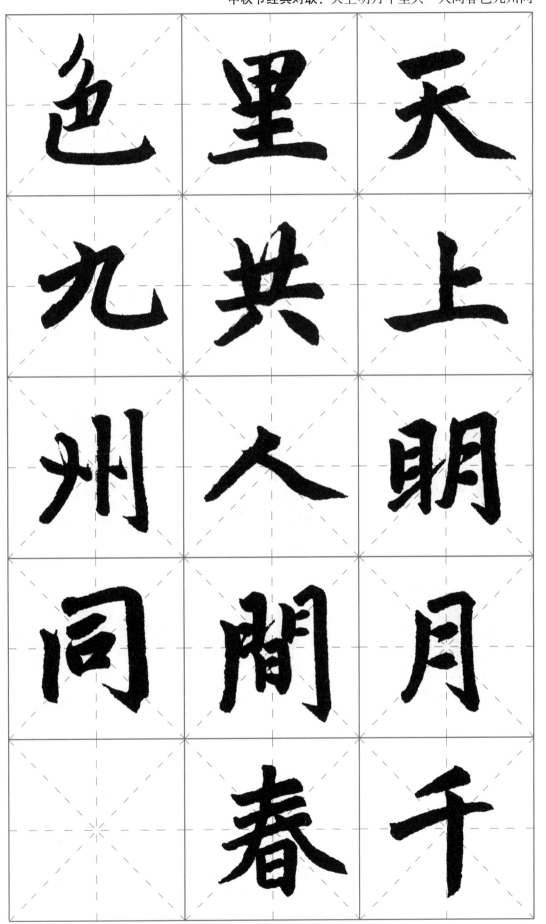

色里天

九共上

州人明

同闸月

　春千

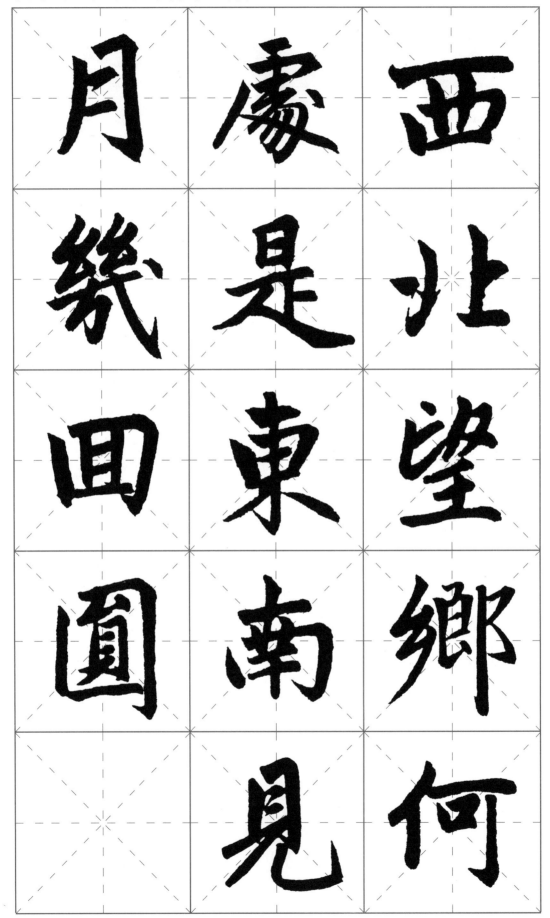

月 廖 西
幾 是 北
回 東 望
圓 南 鄉
　 見 何

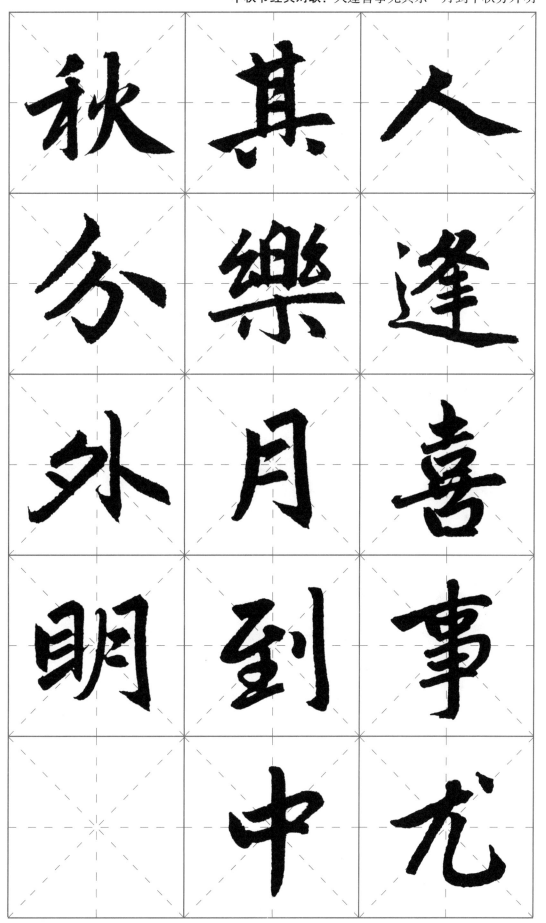

三、中秋节经典古诗词

中秋节经典古诗词：唐－司空图《中秋》

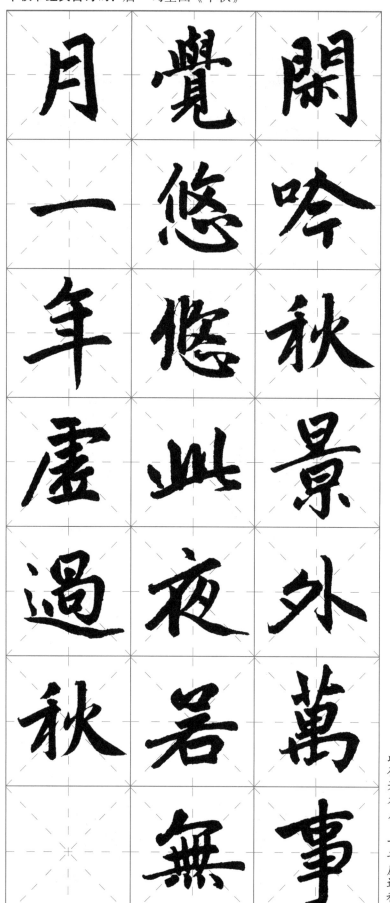

闲吟秋景外，万事觉悠悠。此夜若无月，一年虚过秋。

闲吟秋景外萬事覺悠悠此夜若無月一年虛過秋

沈菊書於隨邑齋

条幅

满清　入云衢　团团离海角渐渐
光何　　此夜一轮
虔无

幅式参考

团团离海角渐渐入云衢
此夜一轮满清光何虔无

沈�498书於陨忽斋

团团离海角，渐渐入云衢。
此夜一轮满，清光何处无！

条幅

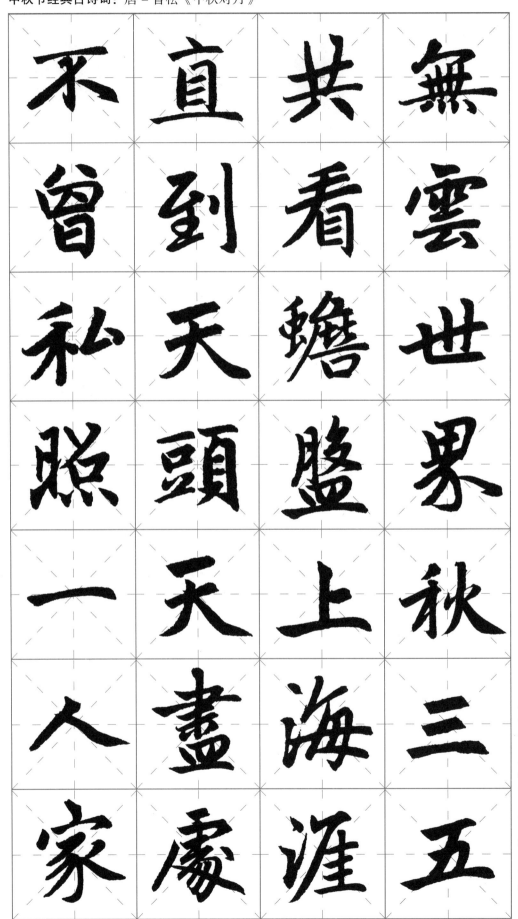

不曾私照
直到天头
共看蟾盘
無雲世界

照
頭
鑑
累

一
天上
秋
人盡海三
家豪涯五

无云世界秋三五，共看蟾盘上海涯。
直到天头天尽处，不曾私照一人家。

玉 未 此 十
蟾 必 夕 輪
清 素 羈 霜
冷 娥 人 影
桂 無 獨 轉
花 悵 向 庭
孤 恨 隅 梧

十轮霜影转庭梧，此夕羁人独向隅。
未必素娥无怅恨，玉蟾清冷桂花孤。

桂	天	萬	目
枝	上	道	窮
撐	若	虹	淮
損	無	光	海
向	修	育	滿
西	月	蚌	如
輪	户	珍	銀

目穷淮海满如银，万道虹光育蚌珍。
天上若无修月户，桂枝撑损向西轮。

燭	夜	共	海
憐	竟	此	上
光	夕	時	生
滿	起	情	明
披	相	人	月
衣	思	怨	天
覺	滅	遙	涯

海上生明月，天涯共此时。情人怨遥夜，

竟夕起相思。灭烛怜光满，披衣觉

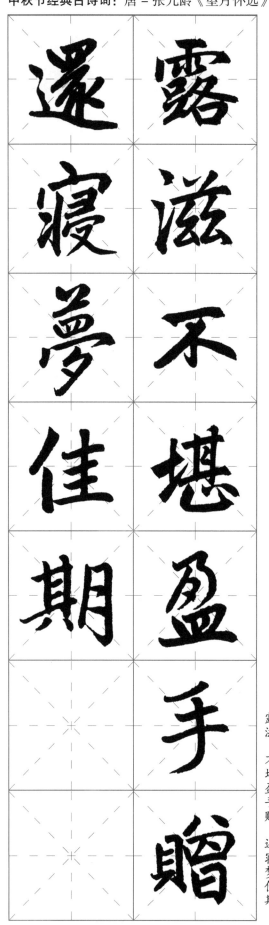

露滋。不堪盈手赠，还寝梦佳期。

海上生明月天涯共此時情人怨遥夜
竟夕起相思滅燭憐光滿披衣覺露滋
不堪盈手贈還寢夢佳期
沈蕾書於随縁齋

条幅

国庆节

中华人民共和国国庆节又称"十一节""国庆日""中国国庆节"。1949年10月1日，中华人民共和国中央人民政府成立典礼，即开国盛典，在北京天安门广场隆重举行。中央人民政府宣布自1950年起，以每年的10月1日，为中华人民共和国宣告成立的日子，即"国庆日"。

中华人民共和国国庆节是国家的一种象征，是伴随着新中国的成立而出现的，显得尤为重要。它成为一个独立国家的标志，反映我国的国体和政体。国庆节是一种新的、全民性的节日形式，承载了反映我们这个国家、民族的凝聚力的功能。同时国庆日上的大规模庆典活动，也是政府动员与号召力的具体体现。"显示国家力量、增强国民信心""体现凝聚力""发挥号召力"是国庆庆典的三个基本特征。

一、国庆节祝贺语

国庆节祝贺语：普天同庆

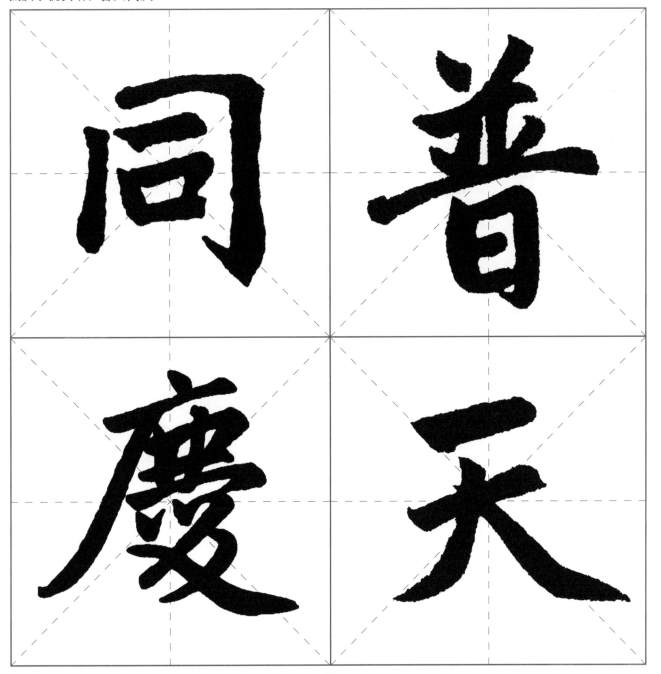

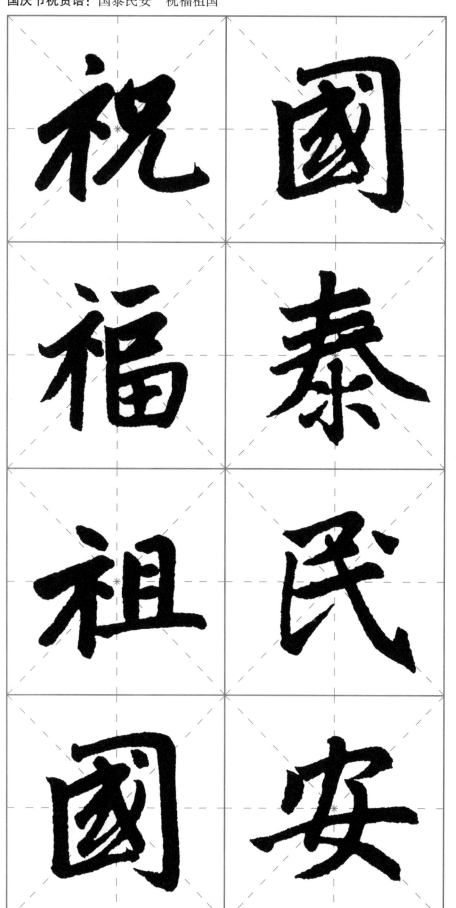

幅式参考

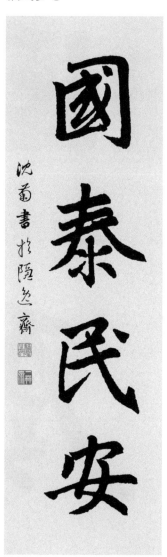

条幅

幅式参考

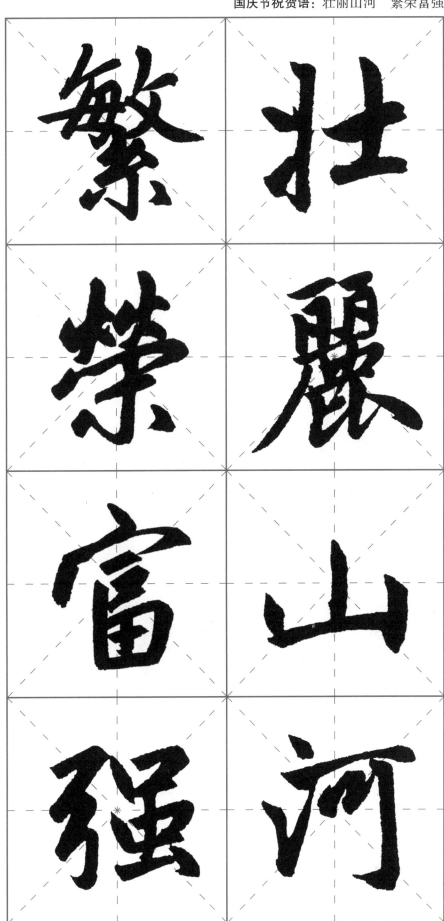

繁荣富强

沈鹏书于陔迤斋

条幅

二、国庆节经典对联

国庆节经典对联： 祖国山河秀　中华日月新

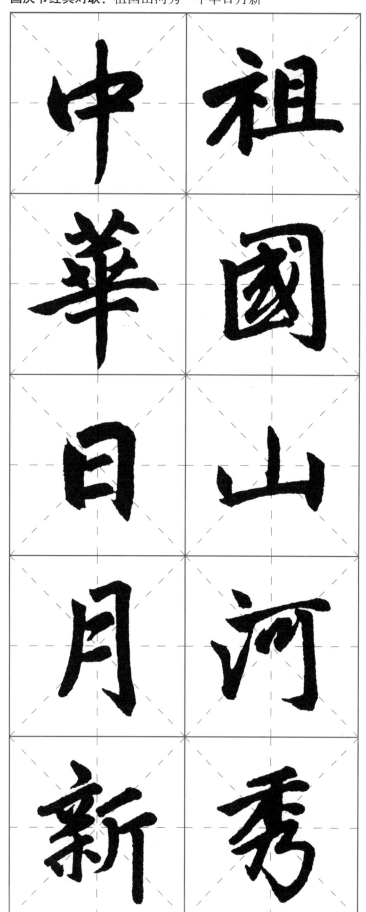

国庆节经典对联： 祖国山河秀　中华日月新

幅式参考

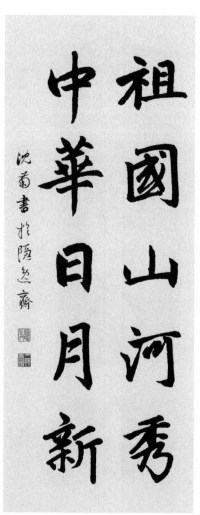

条幅

花木四時秀

江山萬里春

幅式参考

花木四時秀
江山萬里春
沈蜀書於院邊齋

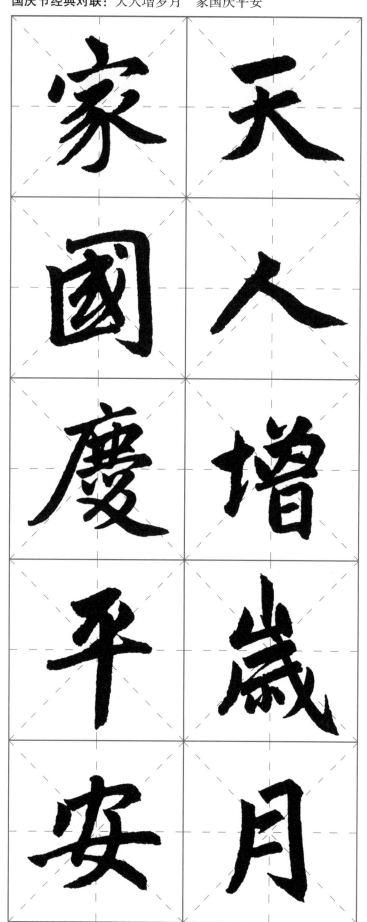

幅式参考

天人增岁月
家国庆平安

沈畬书于隐逸斋

条幅

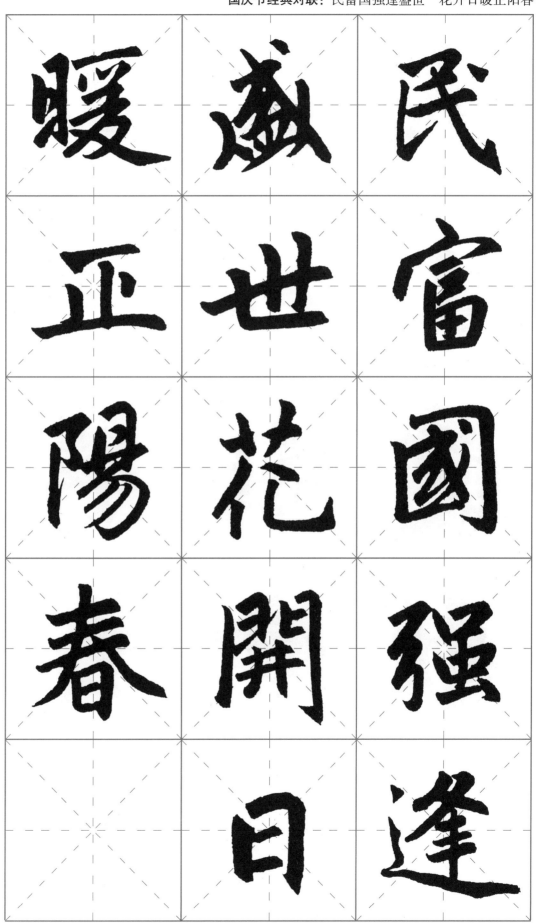

暖　盛　民

正　世　富

陽　花　國

春　開　強

　　日　逢

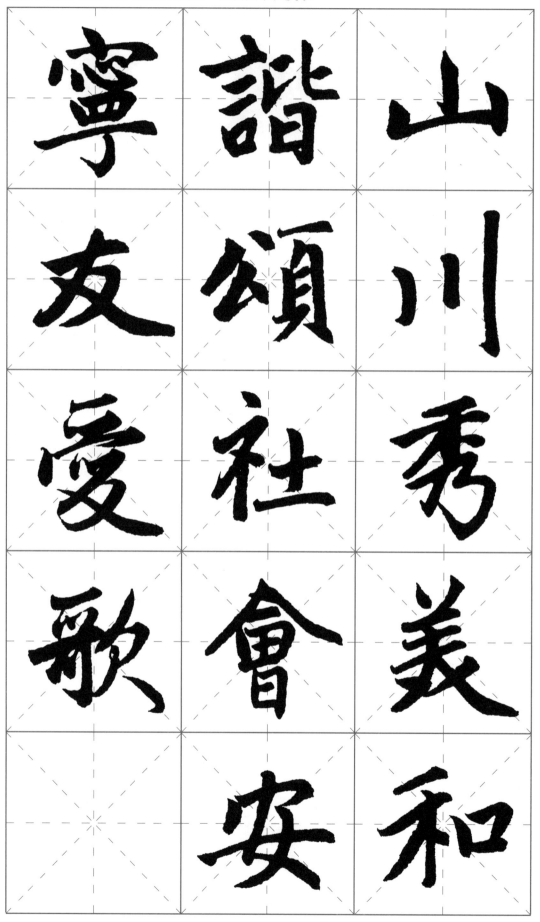

宁	谐	山
友	颂	川
爱	社	秀
歌	会	美
	安	和

国庆节祝贺对联：爱国丹心昭日月　兴邦壮志胜风雷

志	日	愛
膦	月	國
風	興	丹
雷	邦	心
	壯	昭

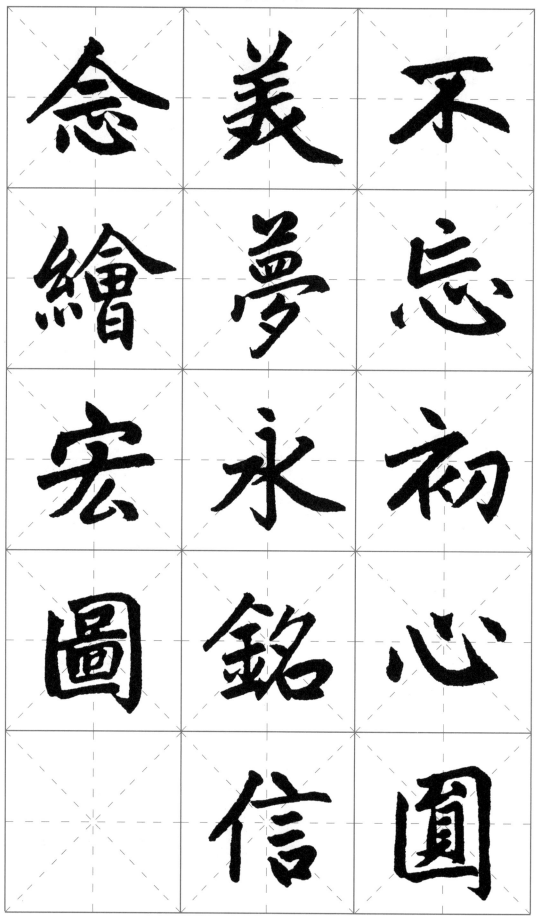

念　義　不
繪　夢　忘
宏　永　初
圖　銘　心
　　信　圓

幅式参考

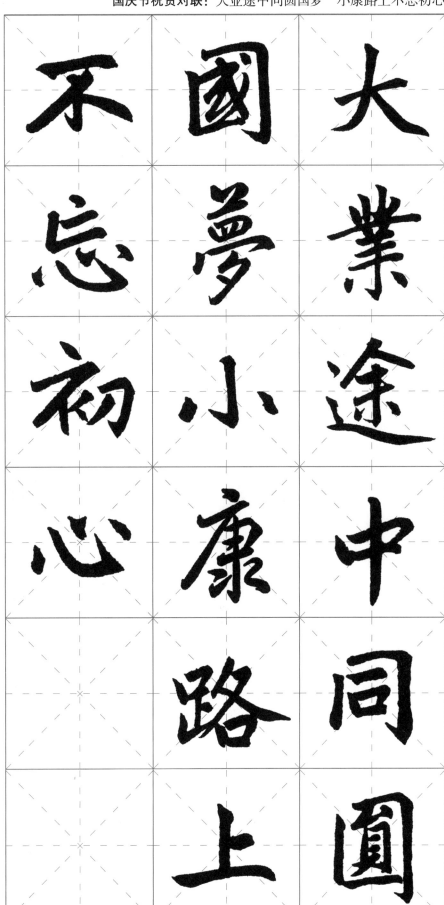

小康路上不忘初心

大業途中同圓國夢

沈蜀書於隴邑之齋

大業途中同圓
國夢小康路上
不忘初心

势	人	千	伟
如	民	江	大
虹	奋	山	祖
	发	似	国
	向	锦	气
	上	英	象
	气	雄	万

重阳节

重阳节，为每年的农历九月初九。《易经》中把"九"定为阳数，九月九日，两九相重，所以称为"重阳"；因日与月都逢九，所以又称为"重九"。"九九归真，一元肇始"，古人认为九九重阳是吉祥的日子。古时民间在重阳节有登高祈福、秋游赏菊、佩插茱萸、祭神祭祖及饮宴求寿等习俗，传承至今，又添加了敬老等内涵。"登高赏秋"与"感恩敬老"是当今重阳节日活动的两大重要主题，民俗观念中"九"在数字中是最大数，有长久长寿的含意，寄托着人们对老人健康长寿的祝福。1989年，农历九月九日被定为"敬老节"。

据史料考证，重阳节的源头，可追溯到远古时代。《吕氏春秋·季秋纪》记载，古人在九月农作物丰收之时祭飨天帝、祭祖，以谢天帝、祖先的恩德。这是重阳节作为秋季丰收祭祀活动而存在的原始形式。"重阳节"的名称最早见于三国时代；至魏晋时，节日气氛渐浓，有了赏菊、饮酒的习俗，文人墨客多有吟咏；到了唐代被列为国家认定的节日，此后历朝历代沿袭至今。

2006年5月20日，重阳节被国务院列入首批"国家级非物质文化遗产名录"。

一、重阳节祝贺语

重阳节祝贺语：老当益壮

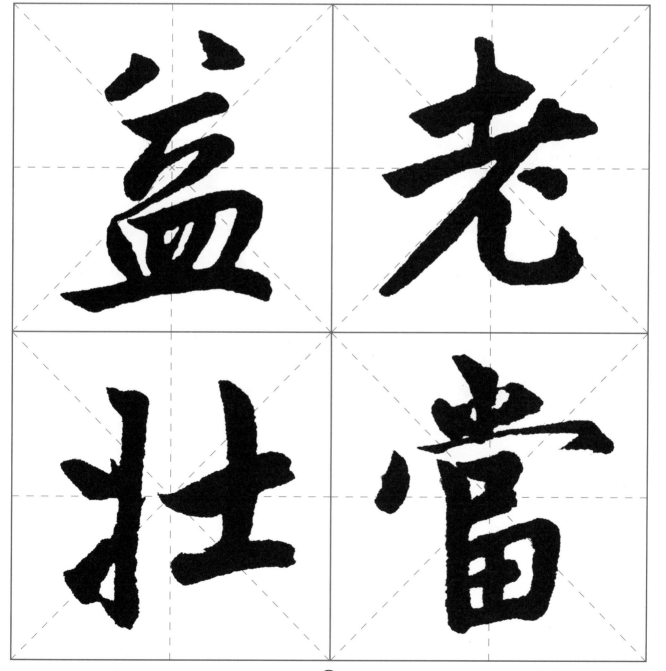

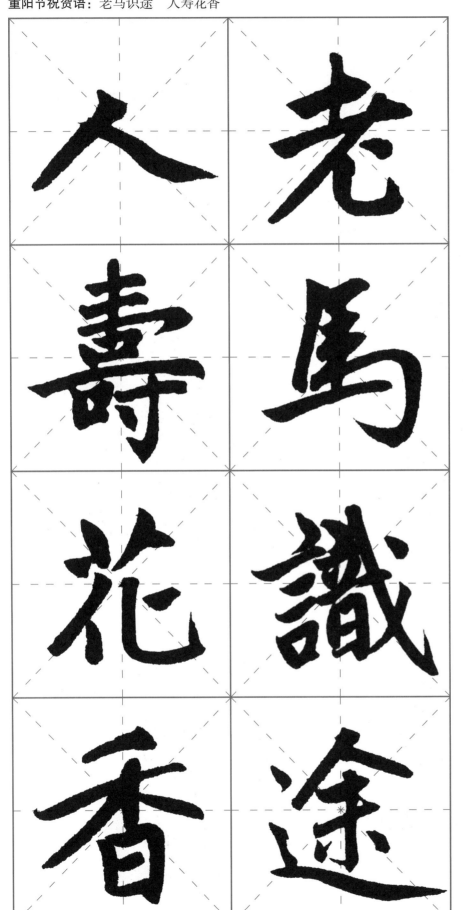

人
壽
花
香

老
馬
識
途

幅式参考

老
馬
識
途

沈甫書於陋逸齋

条幅

幅式参考

老
尌
新
花

沈�书於陋弢齋

条幅

鶴
髮
童
顏

老
尌
新
花

二、重阳节经典对联

重阳节经典对联：黄花如有约　秋雨即时开

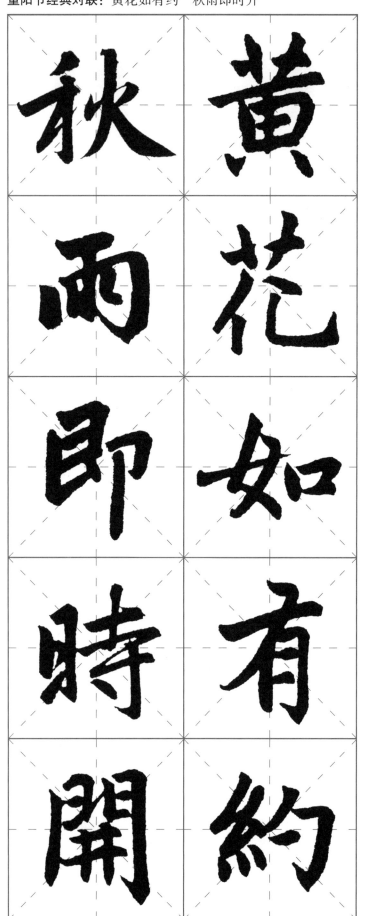

幅式参考

秋雨即时开

条幅

重阳节经典对联：黄花如有约　秋雨即时开

幅式参考

举贤传德风

敬老成时尚

沈菊书于隐然斋

条幅

敬老成时尚　举贤传德风

举贤传德

敬老成时尚风

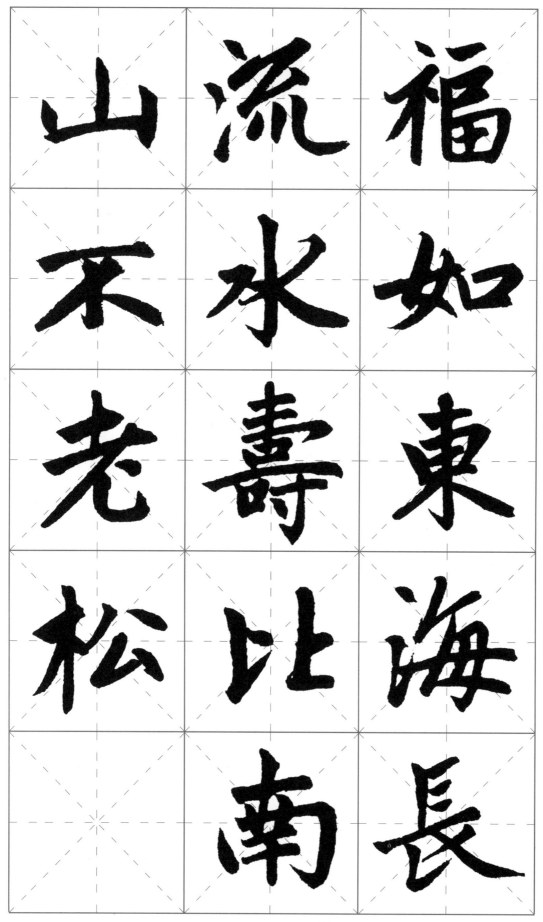

年高喜赏登
高节秋老还
喜赏老
添不老春

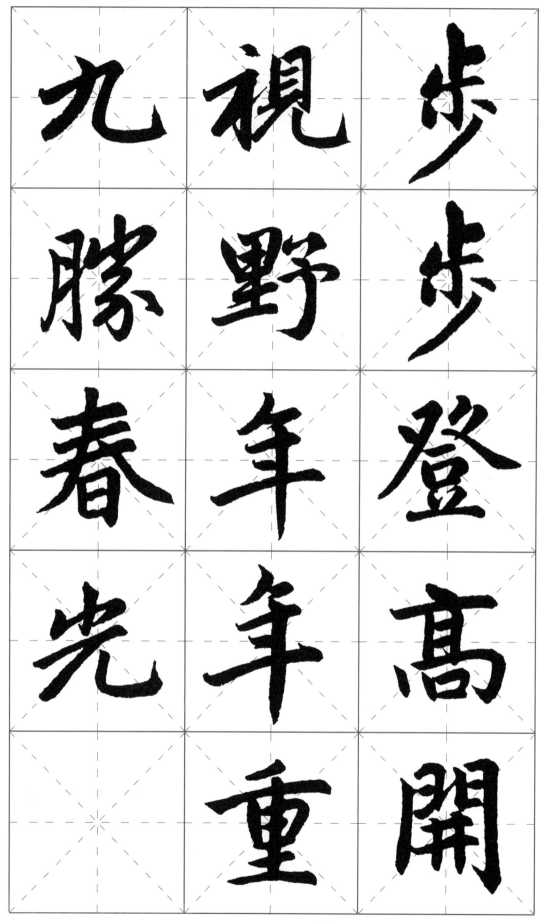

九　视　步

朕　野　步

春　年　登

光　年　高

　　重　開

話舊他鄉曾

作客登高佳

節倍思親

三、重阳节经典古诗词

重阳节经典古诗词：南北朝－江总《长安九日诗》

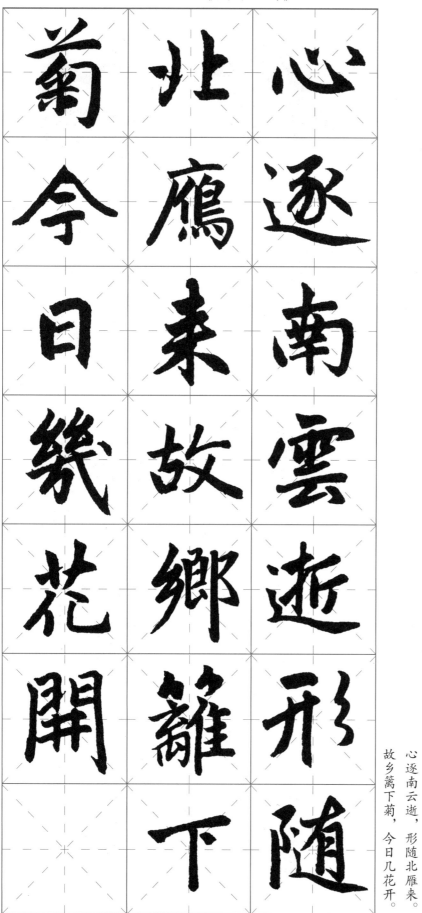

重阳节经典古诗词：南北朝－江总《长安九日诗》

心逐南云逝，形随北雁来。
故乡篱下菊，今日几花开。

幅式参考

条幅

昨日登高罷今朝
更舉觴菊花何太
苦遭此兩重陽

昨日登高罢，今朝更举觞。
菊花何太苦，遭此两重阳？

幅式参考

昨日登高罷今朝更舉觴
菊花何太苦遭此兩重陽

沈菊書於隱逸齋

条幅

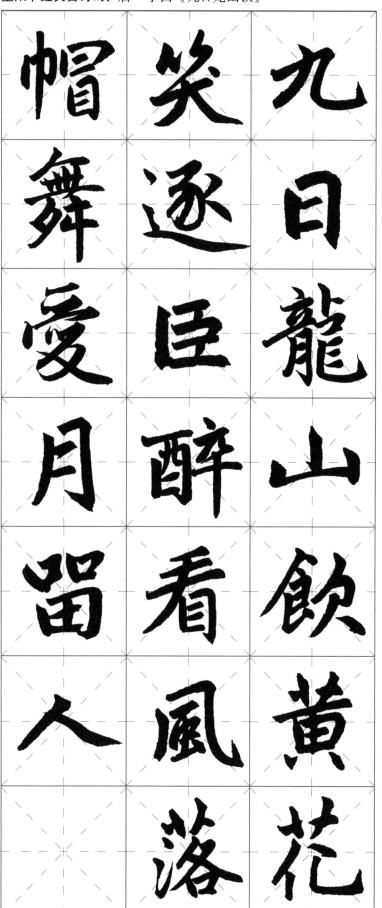

九日龍山飲黃花

笑逐臣醉看風

帽舞愛月留

人

九日龙山饮，黄花笑逐臣。

醉看风落帽，舞爱月留人。

幅式参考

九日龍山飲黃花笑逐臣

醉看風落帽舞愛月留人

沈蕾書於隱逸齋

条幅

88

萬	他	歸	九
里	鄉	心	月
同	共	歸	九
悲	酌	望	日
鴻	金	積	眺
鴈	花	風	山
天	酒	煙	川

九月九日眺山川，归心归望积风烟。

他乡共酌金花酒，万里同悲鸿雁天。

遍 遙 每 獨
插 知 逢 在
茱 兄 佳 異
萸 弟 節 鄉
少 登 倍 為
　 髙 思 異
一 　 　 異
人 處 親 客

独在异乡为异客，每逢佳节倍思亲。
遥知兄弟登高处，遍插茱萸少一人。

曠 酒 不 三

雲 忽 在 載

連 對 家 重

尌 故 何 陽

天 園 期 菊

寒 花 今 開

鴈 野 日 時

三载重阳菊，开时不在家。何期今日酒，忽对故园花。野旷云连树，天寒雁

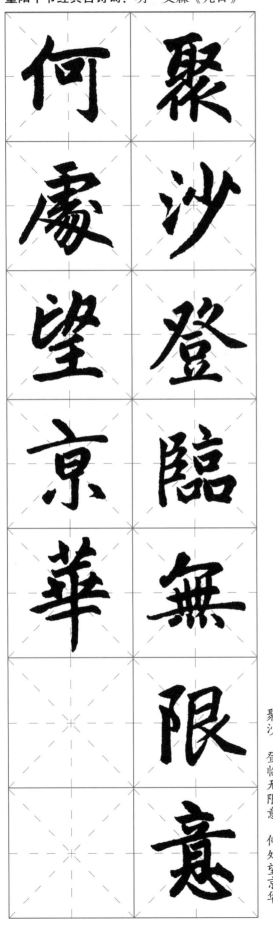

聚沙。登临无限意，何处望京华。

幅式参考

三載重陽菊開時不在家何期今日酒
忽對故園花野曠雲連甃天寒鴈聚沙
登臨無限意何處望京華

沈鬯書於隨怹齋

条幅